ROSA BONHEUR

EN COURS DE PUBLICATION

CHEZ LE MÊME LIBRAIRE

MÉMOIRES DE NINON DE LENCLOS

PAR EUGÈNE DE MIRECOURT

60 livraisons à 25 centimes, avec gravures.
18 fr. l'ouvrage complet par la poste.

OUVRAGE TERMINÉ

CONFESSIONS DE MARION DELORME

PAR EUGÈNE DE MIRECOURT

60 livraisons à 25 centimes, avec gravures.
18 fr. l'ouvrage complet par la poste.

PARIS. — IMP. SIMON RAÇON ET COMP., RUE D'ERFURTH, 1.

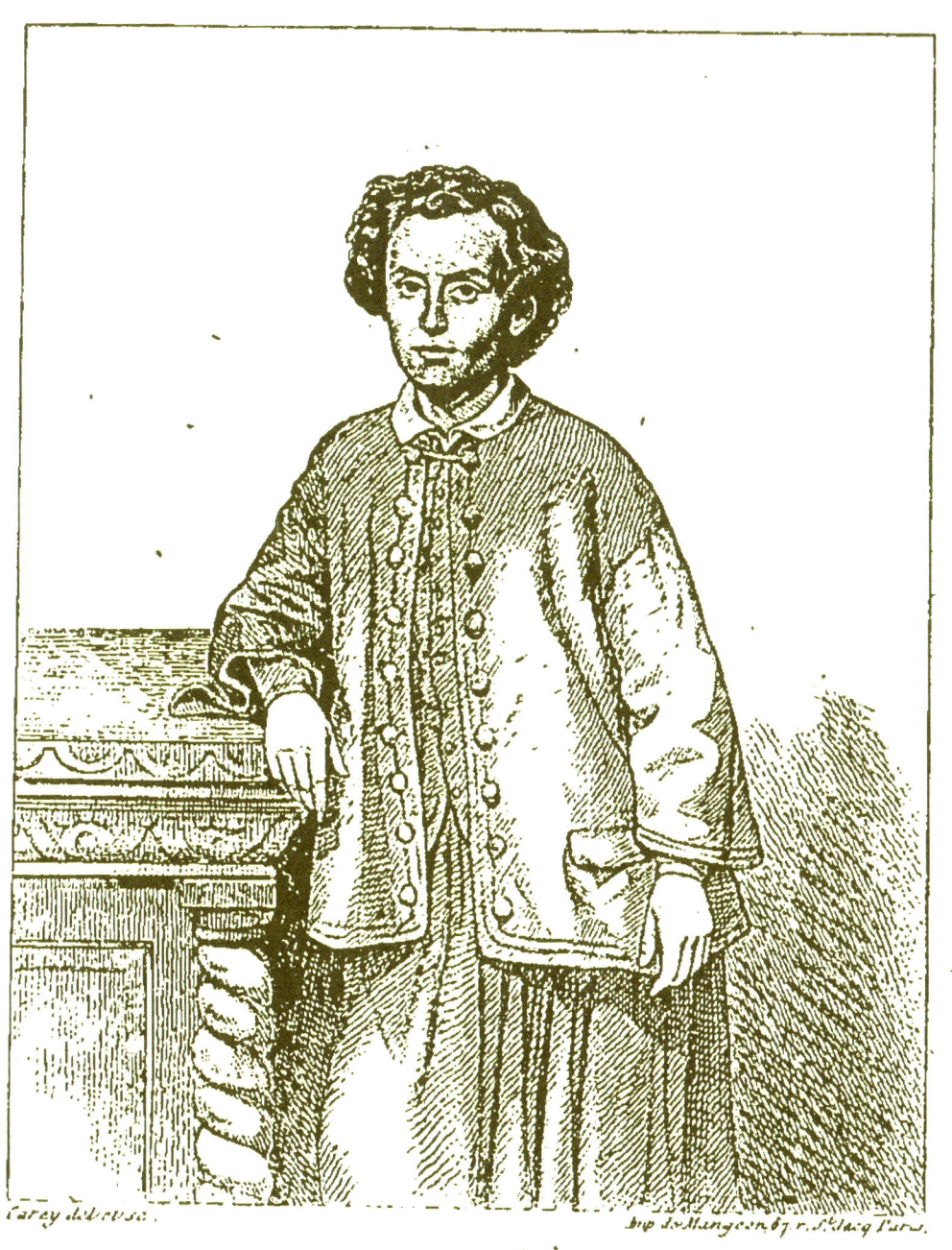

ROSA BONHEUR

Publié par G. HAVARD

LES CONTEMPORAINS

ROSA BONHEUR

PAR

EUGÈNE DE MIRECOURT

PARIS
GUSTAVE HAVARD, ÉDITEUR
15, rue Guénégaud, 15
1856

L'auteur et l'éditeur se réservent le droit de traduction
et de reproduction à l'étranger.

ROSA BONHEUR

Le bois de Boulogne, en 1831, ne ressemblait guère à ce qu'en a fait de nos jours le génie du luxe et des améliorations.

Ce n'était qu'un fourré de jeunes arbres, assez mal peignés, et succédant d'une façon médiocre aux vieilles futaies de chênes, de hêtres et de bouleaux,

abattues en 1815 par messieurs les Cosaques.

Des avenues larges et poudreuses coupaient à angles droits ces insipides taillis, peu fréquentés dans la semaine, si ce n'est par le duel ou par le suicide.

Quelques rares bourgeois, habitants de Neuilly ou des villages circonvoisins, y venaient chercher un peu d'ombre pendant la canicule. On pouvait encore y rencontrer çà et là quatre ou cinq amateurs d'équitation, montés sur des rosses indignes, ou un égal nombre de bambins, déserteurs de la *Mutuelle*, qui se consolaient de la férule ou du bonnet d'âne en chassant aux papillons ou en dénichant des merles.

Malgré ses ombrages rôtis par le soleil, malgré sa tristesse et sa solitude, le bois de Boulogne avait cependant alors une admiratrice fervente.

C'était une jeune fille, âgée de dix ans à peine.

Elle ne connaissait rien de plus magnifique au monde que cette promenade, et venait y passer régulièrement tous les jours que le bon Dieu faisait sans brouillard et sans pluie.

Avec ses traits éveillés, ses brusques allures, ses cheveux ras et sa face toute ronde, on l'eût prise pour un des héros de l'école buissonnière dont nous parlions à l'instant même, si une robe écourtée, recouvrant à mi jambe un pantalon d'é-

toffe brunâtre, n'eût été l'indice de son sexe.

On la voyait bondir, comme une chèvre, le long des avenues, pendant que sa bonne, Catherine, la croyait à l'école des sœurs de Chaillot.

Visitant les berges et les lisières, elle faisait d'énormes bouquets de marguerites et de boutons d'or, ou bien elle s'enfonçait au milieu du taillis, se couchant sur l'herbe, passant des heures entières à écouter le chant des fauvettes, à observer les magiques effets du rayon de soleil qui filtre sous les rameaux, ou à contempler, rêveuse, les grands nuages blancs et roses que le couchant sème dans l'azur.

D'autres fois, s'arrêtant au bord du

chemin, elle dessinait sur le sable, avec une branche d'arbre, tout ce qui frappait ses yeux, chevaux et cavaliers, bêtes et gens, promeneurs et promeneuses, encadrant ses personnages dans des horizons de fantaisie, tout peuplés de moulins et de chaumières.

Bientôt sa composition l'absorbait de telle sorte, qu'elle ne voyait pas les badauds groupés autour d'elle.

Ceux-ci tombaient des nues et s'extasiaient devant la précision des figures que traçait la jeune fille sur la poussière de la route.

Un d'entre eux lui dit un jour :

— Sais-tu que tu dessines fort bien, ma petite ?

— Certainement, monsieur, répondit l'enfant d'un air résolu. Papa aussi dessine bien.... C'est lui qui m'a donné des leçons !

Inutile de dire que la jeune artiste du bois de Boulogne était mademoiselle Rosa Bonheur. Dès l'enfance, elle révélait ses dispositions prodigieuses.

Son père, Raymond Bonheur, avait du talent comme artiste[1].

Mais, unique soutien d'une famille pauvre, il fut obligé de renoncer aux grandes études de peinture pour gagner le pain de la maison.

[1] Tout jeune, il donnait de grandes espérances et remportait aux écoles de Bordeaux les premiers prix de dessin.

La nécessité poignante l'arracha brutalement à son rêve le plus cher; c'est-à-dire à la perspective de conquérir des palmes à l'école de Paris d'abord, puis à celle de Rome. Il prit le parti de donner des leçons de dessin, commençant sa carrière comme il devait l'achever, par le sacrifice et par le dévouement au devoir.

Émerveillé des charmes d'une jeune personne dont il était le professeur, Raymond ne tarda pas à unir sa destinée à la sienne.

L'amour seul, et non l'intérêt, fit ce mariage; car la pauvreté de l'épouse était aussi grande que celle de l'époux.

Ils durent l'un et l'autre rivaliser d'efforts et de travail pour nourrir tout à la

fois et leurs parents valétudinaires et la jeune progéniture que, de neuf mois en neuf mois, ils voyaient s'accroître.

Dieu vient au secours des grandes familles; sa providence double le courage de ceux qui leur servent de protecteurs et d'appuis.

Raymond se multipliait; son ardeur, dans cette lutte avec la misère, était vraiment surnaturelle. Voué jour et nuit à des travaux sans gloire, mais d'une exécution facile, prompte surtout, et d'un débit certain, le malheureux peintre tâchait d'oublier l'art en regardant sa femme et ses enfants.

Madame Bonheur était excellente musicienne.

Elle donnait, de son côté, des leçons de piano, et courait héroïquement le cachet d'un bout de la ville à l'autre.

A force d'énergie, de persévérance et de labeurs, les jeunes époux finirent par améliorer leur position.

Des jours moins tristes allaient luire pour l'intéressant ménage. Raymond commençait deux grandes toiles destinées à l'exposition de Paris, quand tout à coup un malheur terrible vint le frapper.

Sa compagne mourut.

Resté veuf avec quatre enfants, il se retrouva plus profondément englouti que jamais dans le gouffre de la production commerciale. Ses économies disparurent

avec l'espérance de conquérir une place dans la phalange artistique.

Le pauvre homme, se sentant père avant tout, dit adieu au glorieux avenir qu'il n'avait fait qu'entrevoir.

Il obéit à son destin sans murmure.

Mais le séjour de Bordeaux lui rappelait trop vivement celle qui n'était plus; il vint habiter Paris.

Rosa, notre héroïne, avait alors sept ans.

Confiée, ainsi que ses deux frères, Auguste et Isidore, et sa petite sœur Juliette, aux soins d'une brave et digne femme, appelée la mère Catherine, elle eut une enfance insoucieuse et libre.

La mère Catherine logeait aux Champs-Élysées.

Elle s'attacha tendrement aux petits orphelins, et prit soin d'envoyer aux écoles du voisinage Rosa et son frère aîné.

Nous avons vu tout à l'heure comment la petite fille trompait sa surveillance, en se dirigeant tous les matins du côté du bois de Boulogne, dans la saison des feuilles et de la brise.

Ce n'était pourtant ni un caractère indocile ni une âme revêche.

A Bordeaux, quand venait l'heure où sa mère essayait, chaque jour, de lui enseigner la croix de par Dieu, elle se sauvait et se cachait au fond du jardin.

Souvent alors un perroquet, très-exercé à prononcer le nom des enfants Bonheur, appelait Rosa d'une voix si distincte, que la petite fille, croyant entendre sa mère, accourait bien vite.

Mais, la leçon prise, elle s'en vengeait sur l'oiseau bavard et le châtiait rudement.

Il en fut de l'écriture comme de la lecture, c'est-à-dire qu'on eut toutes les peines imaginables à la montrer à Rosa.

Ses cahiers contenaient très-peu de pages en ronde ou en bâtarde; mais presque toujours on y trouvait une multitude de figurines et d'esquisses aussi curieuses que pittoresques.

Ce goût pour le dessin datait de loin chez la jeune fille.

A peine eut-elle abandonné ses langes, qu'on lui vit perpétuellement un crayon entre les doigts.

Le célèbre poëte espagnol Moratin, exilé par le gouvernement de Madrid, pour avoir chanté l'invasion française en 1808, habitait Bordeaux depuis cette époque. Lié très-intimement avec Raymond Bonheur, il passait toutes ses soirées dans la famille et s'amusait beaucoup des croquis naïfs de Rosa.

Moratin, qui, plus tard, se coupa la gorge, était alors le personnage le plus joyeux de la terre et le plus expansif.

Il raffolait de sa petite amie, qu'il appelait « Ma boule ronde, » et tous les soirs le poëte et l'enfant se livraient à d'interminables parties de cache-cache.

N'oublions pas que Raymond Bonheur, au point où nous en sommes de cette histoire, est à Paris avec ses enfants.

Occupé à vaincre les obstacles sans nombre entassés par la grande ville sous les pas de l'artiste qui cherche du travail, et qui trouve toutes les positions, même les plus humbles, accaparées et conquises, notre Bordelais laissa grandir ses enfants sous les ailes de la mère Catherine.

En 1832, il lui reprit les trois aînés. La petite Juliette seule resta chez la bonne femme.

Auguste et Isidore entrèrent dans un pensionnat, où leur père acquittait, en donnant des leçons de dessin, le prix de l'éducation qu'ils recevaient.

Quant à Rosa, elle fut mise en apprentissage dans un atelier de couturière.

Son aversion pour l'étude ne permettait pas de lui choisir un état plus relevé.

L'orgueilleuse et intelligente petite fille sentit vivement l'infériorité de cette condition. Bientôt on put s'apercevoir que la monotonie des travaux à l'aiguille était essentiellement antipathique à son caractère turbulent et à son indépendance innée.

Rosa, — comme disent nos habiles médecins, depuis que Molière n'est plus

— là pour se moquer de leur idiome, — abhorrait la couture par *idiosyncrase*.

Elle n'était pas dans l'atelier depuis huit jours, que son visage blême et ses traits amaigris trahissaient l'ennui profond dont elle était atteinte.

Hélas! peut-on la condamner à rester douze heures par jour sur une chaise, dans une chambre sans air, le dé au doigt, à ourler et à coudre, quand au bois de Boulogne les oiseaux chantent et quand la brise caresse la feuillée!

Pour elle, c'est une véritable torture.

Heureusement son père vient lui rendre visite. Elle se jette dans ses bras tout en larmes et lui déclare qu'elle souffre le martyre.

M. Bonheur est touché de son désespoir.

Il lui fait quitter immédiatement ses travaux d'aiguille et va frapper avec elle à la porte d'une pension de jeunes personnes. On y reçoit Rosa aux mêmes conditions que l'on avait admis ailleurs ses frères Auguste et Isidore.

Raymond Bonheur en est quitte pour donner par semaine trois leçons de plus.

Mademoiselle X***, qui dirige le pensionnat, se montre fort satisfaite du professeur de dessin; mais elle ne se félicite pas également de l'acquisition de Rosa.

La jeune fille n'est cependant pas d'une nature hargneuse ou volontaire.

Elle n'en met pas moins la maison

tout entière en bouleversement. C'est un petit diable femelle, occupé sans cesse à lutiner ses compagnes et ses maîtres.

Soit en récréation, soit en classe, mademoiselle Rosa fait mille et un tours.

Elle a du salpêtre dans les veines.

Toutes les espiègleries qui peuvent passer en un mois dans la cervelle de trente collégiens s'organisent dans la sienne en quelques minutes, et n'en sont que plus pétulantes, plus folles, plus audacieuses.

Ainsi, par exemple, il lui arrive de dessiner la caricature du professeur d'anglais, des sous-maîtresses ou des grandes élèves.

Or ce n'est là qu'une moitié du crime.

Rosa découpe avec soin ces dessins grotesques, les attache, au moyen d'un bout de fil, à une boulette de pain mâché, puis les envoie au plafond de la classe, où ils restent suspendus, en balançant leurs grimaces avec la plus complète irrévérence.

On juge du tumulte et des éclats de rire.

Jamais on ne cherche la coupable.

Immédiatement, sans discussion, sans appel, Rosa se voit condamner au pain sec.

Chacun s'accorde à reconnaître ses admirables dispositions pour le dessin dans cette multitude de charges bouffonnes et frappantes de ressemblance.

Mademoiselle X***, la maîtresse du pensionnat, les déclare publiquement criminelles au premier chef; mais elle a soin de confisquer le tout, pour enrichir en secret son album d'une collection qui lui semble aussi originale qu'amusante.

Rosa est d'une faiblesse scandaleuse en grammaire; elle ne mord pas à l'orthographe et ne sait pas une ligne de géographie et d'histoire.

Une seule étude l'absorbe : c'est l'étude du dessin.

Ne lui parlez pas d'autre chose. Vous pouvez la punir et la priver de nourriture : elle a du fusain dans sa poche, et crayonnera des paysages sur son assiette,

veuve du bouilli quotidien et des haricots traditionnels.

Enfermez-la, si bon vous semble, au cachot : ses yeux s'habitueront aux ténèbres, et bientôt elle charbonnera sur la muraille sombre de splendides académies.

A chaque fin d'année, jamais elle ne manque de remporter le premier prix de dessin, au plus grand embarras de son père et à l'admiration jalouse des autres élèves.

Rosa se fût trouvée parfaitement heureuse si les pensionnaires, ses camarades, ne l'eussent blessée dans son amour-propre.

Elles appartenaient presque toutes à des familles opulentes.

Les chères petites femmes étaient ornées déjà de tous les défauts de leur sexe, nous voulons dire d'une énorme intempérance de langue, de beaucoup de vanité, de très-peu de bon sens et d'un profond dédain pour tout ce qui n'avait pas un titre et des chevaux.

La fille de notre artiste professeur était à leurs yeux une sorte de mendiante, admise par charité pure à l'avantage inappréciable de leur illustre compagnie.

Vingt fois le jour, et peut-être sans songer à mal, ces jeunes pécores humiliaient et mortifiaient leur condisciple, tantôt en comparant leurs robes de soie à sa pauvre robe d'indienne, tantôt en se moquant, au réfectoire, de son couvert et de son gobelet d'étain.

Comment donc ! elles en avaient le droit, puisqu'elles buvaient et mangeaient dans l'argenterie !

A la longue, ces coups d'épingle aigrirent la nature si franche, si ouverte et si expansive de Rosa.

Son caractère devint sombre.

Elle prit en grippe les sottes fillettes, cessa de jouer avec elles aux heures de récréation, pleurant aujourd'hui, demain se montrant irascible, et mécontentant mademoiselle X***, qui n'entendait pas qu'on manquât d'égards aux jeunes cotillons aristocrates confiés à sa gouverne.

M. Bonheur dut retirer sa fille de la pension.

De retour au logis paternel, Rosa se

livra tout entière à sa vocation d'artiste ; elle ne quitta plus l'atelier, dessinant ou peignant du matin au soir.

Quand on allumait la lampe, elle s'arrachait avec peine à ses pinceaux et à ses crayons.

On la voyait alors prendre un ébauchoir et modeler la cire ou la glaise jusqu'à une heure avancée de la nuit.

Un goût très-vif l'entraînait aussi vers la sculpture, et longtemps elle s'y adonna d'une façon sérieuse; mais le génie de la couleur l'emporta décidément chez elle sur l'amour de la plastique.

A moins d'être organisé comme ces Titans du seizième siècle, qui s'appelaient Léonard de Vinci ou Michel-Ange,

on trouve dans les arts le même écueil que dans les lettres.

L'artiste et l'écrivain qui ne savent ni contenir leur élan, ni restreindre leurs efforts, s'essoufflent à coup sûr, et tombent dès leurs premiers pas dans la carrière.

Rosa Bonheur avait trop de modestie et de bon sens pour se fourvoyer de la sorte.

Quand elle eut reconnu sa voie, elle ne s'en écarta plus.

La statuaire n'ajoutait rien à son génie, et pouvait, au contraire, lui enlever beaucoup.

Nous voyons la jeune fille s'armer de

courage : elle consacre de longues années
au développement de ses aptitudes artistiques.

Tous les matins elle se rend au Louvre,
copie les grandes œuvres italiennes, les
tableaux de Rubens, de Poussin, de Lesueur, dessine d'après les antiques et dédaigne le naturalisme hollandais.

Les admirables toiles de Paul Potter,
les paysages de Ruysdael et les ciels limpides de Carle Dujardin laissent presque
indifférente celle que la postérité nommera
leur fille.

Rosa ne se préoccupe que de l'art sublime, c'est-à-dire de celui qui vise avant
tout à reproduire les grandes passions et
les grandes pensées de l'homme.

Dans les galeries du Louvre, encombrées de rapins des deux sexes et de visiteurs souvent indiscrets, notre héroïne travaille avec un recueillement, avec une assiduité qui excitent l'admiration générale[1].

Des Anglais font, de temps à autre, une halte à côté de son chevalet. Ils murmurent en regardant la toile commencée de la jeune fille :

« — *Very well, very well, indeed!* Très-bien, très-bien, vraiment ! »

[1] « Jamais, dit M. Jousselin, économe du Musée, mademoiselle Bonheur ne quittait des yeux son modèle. Elle ne faisait attention ni aux visiteurs ni à ses camarades. Je n'ai pas vu d'exemple d'une telle application et d'une telle ardeur au travail. »

Mais Rosa ne semble même pas entendre cet éloge.

Le jour où elle cessa d'étudier au Louvre, elle continua de travailler sous la direction de son père. Jamais elle n'eut que lui pour professeur. Le livret du Salon a commis une inexactitude en la désignant, une année, comme élève de Léon Cogniet.

Auguste, Isidore et Juliette apprirent à leur tour à dessiner et à peindre.

Raymond Bonheur fut aussi leur unique maître.

Cet artiste n'eut pas d'autre école que sa famille. Jusqu'au bout il voulut achever son œuvre d'abnégation et de sacrifice. La gloire, à laquelle il renonçait pour lui-même, il cherchait à la conquérir pour ses enfants.

Sous aucun prétexte il ne leur permit de travailler pour le public avant que l'heure du talent n'eût sonné.

Aussi Rosa fut-elle très-lente à recueillir quelque lucre de son pinceau. Raymond Bonheur avait fait serment de ne laisser sortir de l'atelier de sa fille que des chefs-d'œuvre.

Quatre années se passèrent pour elle à l'étude des grands maîtres.

Elle eut enfin la conscience de sa force. Mais vers quel but se dirigeront ses efforts? A quel dieu sacrifier dans ce vaste panthéon de l'art?

Fera-t-elle de la peinture historique? Cette pensée l'épouvante. Il y a, de ce côté de l'horizon, nombre d'écueils qu'elle

n'aura jamais peut-être la hardiesse de franchir. En soumettant ses toiles au jugement du public, il faut d'abord faire oublier qu'elle est femme.

Quant à la peinture de genre, elle ne convenait pas au sérieux de son caractère.

Ce fut alors que le souvenir de ses anciennes promenades au bois de Boulogne lui revint à l'esprit et décida de sa vocation.

Elle se rappela les ravissements prolongés, les extases délicieuses où la plongeait, tout enfant, la vue de la nature ; elle comprit qu'elle était née peintre de paysages et d'animaux.

Sur-le-champ, sans retard, avec cette force de volonté, cette énergie de persé-

vérance qui seule fait les grands artistes, elle se prit à étudier, non les paysages de l'école historique, avec leurs éternelles montagnes en meules de foin, leurs fontaines chargées d'inscriptions latines ou grecques, et leurs Romains en robe prétexte; mais les forêts, les champs, les monts, les prés, comme on en voit dans le Berry ou en Bretagne, lieux agrestes par excellence, coteaux et vallons peuplés de ruminants paisibles, dont elle attrapait la portraiture à rendre Brascassat jaloux.

Tous les matins Rosa partait avec son attirail de peintre et quelques provisions.

Elle franchissait la barrière, puis s'égarait au hasard dans les vertes et luxuriantes campagnes qui environnent Paris.

Après avoir marché longtemps, elle s'arrêtait au bord d'un ruisseau, sur la lisière d'un bois, garnissait de couleurs sa palette, et faisait une rapide ébauche de la scène ou de la vue qui attiraient ses regards.

Elle rentrait, à la nuit tombante, épuisée de fatigue.

Plus d'une fois elle revint, mouillée jusqu'aux os et couverte de boue, ce qui ne l'empêchait pas de recommencer, le lendemain, les pérégrinations de la veille.

Mais que faire et que devenir pendant ces jours de pluie continuelle, trop fréquents sous notre latitude ?

Rosa eût voulu posséder chez elle une ménagerie complète, un couple de chaque

espèce d'animaux, comme Noé dans l'arche. Malheureusement le domicile commun ne se prêtait pas à cette idée fantastique.

On habitait un sixième étage de la rue Rumfort.

Le logement se composait de quatre pièces fort étroites, ouvrant sur une petite terrasse.

Mademoiselle Bonheur eut une fantaisie analogue à celle de Sémiramis, reine de Babylone, c'est-à-dire qu'elle se donna l'agrément d'un jardin suspendu.

Grâce à des volubiles, à des cobées et autres plantes grimpantes, elle métamorphosa la terrasse en une charmante oasis, verdissant et fleurissant au milieu d'un désert de toits.

Or cette verdure et ces fleurs étaient moins pour elle que pour un joli mouton de Beauvais, à la laine fine et soyeuse, auquel on donna la terrasse pour résidence, et qui eut, deux années entières, l'honneur de servir de modèle à notre jeune artiste.

Auguste fut spécialement chargé de prodiguer à la précieuse bête les soins les plus attentifs.

Il était tout fier de sa mission et s'intitulait gravement :

Éleveur en chambre.

Comme le modèle, qui avait brouté jusqu'à la racine toutes les plantes de la terrasse, ne paraissait plus goûter le charme du paysage, Auguste l'emmenait, chaque soir, faire un tour de promenade hors bar-

rière, pour entretenir son appétit et sa santé.

Le mouton se prêtait docilement à diverses poses. Rosa lui trouvait une rare intelligence.

Mais cet intéressant quadrupède ne pouvait pas suffire à toutes les études, et la jeune fille, avec une résolution et un courage au-dessus de son sexe, allait visiter trois fois la semaine l'abattoir du Roule.

Elle y passait des journées entières, bravant le dégoût, travaillant et prenant ses croquis au milieu de la horde brutale et repoussante des tueurs ou écorcheurs de bêtes.

Nous la voyons enfin débuter au Salon de 1841, avec deux tableaux intitulés

Chèvres et Moutons et *Deux Lapins*.

L'année suivante, les curieux s'arrêtent devant trois nouvelles toiles : *Animaux dans un pâturage*, — *Vache couchée dans la prairie*, — et le *Cheval à vendre*.

En 1843, mademoiselle Bonheur expose les *Chevaux dans un pré* et les *Chevaux sortant de l'abreuvoir*.

Son atelier gardait les toiles dont elle n'était pas satisfaite. Jamais elle ne compromit sa gloire par une exposition hâtive, et ceci nous explique pourquoi, le Salon de 1844 n'ayant montré que trois petits tableaux de Rosa, avec un taureau modelé en terre, on admira tout à coup, en 1845, douze œuvres d'elle, galerie splendide, marquée au coin du travail et du génie.

Cette année-là, notre jeune artiste vit à ses côtés, au Louvre, Raymond Bonheur, et Auguste, qui pour la première fois avait les honneurs du Musée.

Au Salon de 1846, elle apparaît seule avec cinq tableaux[1]; mais, en 1847, le livret porte tout à la fois le nom de la fille, du père et des deux fils.

Isidore débutait aussi dans la carrière.

Enfin, quelques années plus tard, Juliette, la quatrième enfant, prit place, à son tour, dans cette pléiade artistique dont Rosa devenait la plus brillante étoile.

Comme notre héroïne, en 1848, n'avait

[1] Un de ces tableaux, les *Trois Mousquetaires*, sortait de son genre habituel.

pas encore abandonné la sculpture, elle exposa un groupe en bronze, *Taureaux et Brebis*, en même temps que six tableaux, dont l'un, les *Bœufs du Cantal*, fut acheté par l'Angleterre.

Rosa Bonheur ne connut pas les longues années d'obscurité.

Plus heureuse que bien d'autres, on ne la força point à faire antichambre aux portes de la gloire.

Sa peinture, d'abord un peu timide, se montrait néanmoins étudiée, grave, admirablement consciencieuse, et pleine d'un charme naïf, d'un sentiment profond.

Au point où nous en sommes de son histoire, mademoiselle Bonheur est déjà

très-populaire. Chacun se plaît à reconnaître l'originalité de son talent.

Dans son modeste atelier, la jeune fille commence à voir tomber une pluie d'or.

Elle en est toute joyeuse, non pour elle, mais pour son excellent père, dont les cheveux ont blanchi dans une existence ignorée et pénible. Raymond Bonheur va pouvoir enfin prendre quelque repos.

C'est à sa fille à présent de travailler pour lui.

L'achat des *Bœufs du Cantal* par l'Angleterre met le sceau à la renommée de la jeune artiste, et le jury des récompenses lui décerne une médaille de première classe.

Horace Vernet, président de la commission, proclame devant une foule illustre et brillante le triomphe de mademoiselle Bonheur. Il lui offre, au nom du gouvernement, un vase de Sèvres de très-grand prix.

Ces récompenses officielles doublent la joie de Rosa, car elles plongent son père dans le ravissement. Le vieillard est payé de tous ses sacrifices par la réputation de sa fille. La vie de gêne et d'angoisses est complétement oubliée.

Raymond Bonheur a rajeuni de vingt ans.

— Enfin, s'écrie-t-il, je vais donc pouvoir travailler! Les portes s'ouvriront de-

vant moi toutes grandes. Ce n'est pas comme quand j'étais vieux! »

En 1849, Rosa Bonheur envoya au Salon nombre de tableaux remarquables, parmi lesquels on doit citer le *Labourage nivernais* et un *Effet du matin*, commandés par le gouvernement[1].

Le premier de ces tableaux eut un succès d'enthousiasme. On peut l'admirer aujourd'hui au Musée du Luxembourg.

Certes, le talent de mademoiselle Bonheur n'est pas irréprochable. On ne l'ac-

[1] Somme toute, elle exposa, dans l'espace de huit ans, trente et une toiles; mais beaucoup d'autres tableaux sortirent de son atelier sans passer par le Salon. Elle peignait sans relâche, et sa renommée, qui devenait européenne, lui attirait des quatre parties du monde une foule de riches amateurs.

cusera ni de fougue, ni d'audace, ni d'un excès d'éclat.

Notre héroïne, à son début, ne s'est point signalée par un de ces coups de théâtre qui, des rangs serrés de la foule, enlèvent un artiste pour le faire asseoir sur un trône.

Jamais elle n'a rêvé l'inconnu, jamais elle n'a tenté l'extraordinaire.

Elle n'apporte dans son art ni procédé nouveau ni système subversif.

Vraiment c'était affronter mille écueils que d'offrir ainsi des tableaux simples et dégagés de charlatanisme à un public blasé par les ragoûts bizarres qu'on lui sert en peinture.

Aucune des œuvres de Rosa Bonheur

ne connaît ce qu'on nomme la *ficelle* en jargon de rapin.

Tous ses tableaux sont naïvement sentis et scrupuleusement exécutés.

Il ne faut pas chercher ailleurs la cause de son succès. La simplicité, chez elle, a mieux réussi que la finesse chez les autres, et les efforts de ce pinceau naïf ne déplurent point à cette grande enfant gâtée qu'on nomme l'opinion.

Chacun de nous s'habitue beaucoup trop, dans les arts, à tout admirer de confiance ou à tout blâmer sans examen, sur la parole de son feuilletoniste ordinaire.

En examinant les tableaux de mademoiselle Bonheur, la foule se trouva surprise de sentir d'elle-même une impression vé-

ritable et sérieuse en face de ces grands bœufs blancs ou roux, à l'œil limpide, au mufle chargé d'écume ; elle s'émut au spectacle paisible et naturel de ces moutons qui broutent l'herbe savoureuse des prés ou des montagnes ; elle se sentit prise d'extase devant ces paysages qui respirent un charme si mélancolique, si rêveur, si rempli de parfums champêtres[1].

Des apologistes maladroits s'écrièrent alors :

« Cette femme peint avec la vigueur

[1] « La mission de Rosa Bonheur, nous dit, dans une notice biographique, M. Lepelle de Bois-Gallais, est de déchiffrer la sublime poésie de la nature agreste, et de traduire le grand caractère de l'œuvre de Dieu. C'est aux champs, dans les bois, sur les montagnes les plus abruptes, qu'elle cherche de préférence un aliment à ses délicieuses compositions. Son pinceau nous apprend à lire dans le livre si varié de la création. »

d'un homme! sa touche est magistrale; son faire est d'une pâte énergique, » etc.

Vous pouvez à ces deux phrases en joindre une foule d'autres de la même facture et du même style.

Oh! le pavé de l'ours!

Les artistes sont à plaindre quand tous ces braves docteurs ès niaiseries leur brûlent sous le nez l'encens de leurs éloges.

Rien n'est plus dangereux qu'un maladroit ami!

Nous trouvons, au contraire, que le talent de mademoiselle Bonheur est essentiellement féminin. Cette artiste est d'une gaucherie délicieuse dans ses compositions. Pris à part, chacun de ses personnages fait admirablement ce qu'il fait; mais

elle n'a jamais su les mettre d'accord pour l'ensemble du tableau.

Chez Rosa Bonheur, cette absence de logique est un attrait de plus.

Il est permis à une femme seule d'être assez candide pour ignorer aussi complétement les artifices et les rouerics du métier.

Cette inexpérience est charmante, en ce que mademoiselle Bonheur la rachète par le sentiment, par la verve et par une touche poétique exquise.

Une qualité qu'elle porte au plus haut point, c'est la probité du pinceau.

Par là, surtout, elle obtient nos sympathies; mais vous conviendrez, mes-

sieurs, qu'elle doit paraître beaucoup moins homme encore sous cette face que sous les autres.

Au physique, Rosa Bonheur est de taille moyenne.

Elle a les traits un peu durs, mais réguliers. Son front est beau. L'inspiration y règne en maîtresse absolue.

Toutes les lignes de son profil, accusées franchement, expriment sa force de caractère. Ses yeux bruns ont de l'éclat; ses mains sont fines et nerveuses; elle a le pied très-mignon, bien que les bottes dont elle se chausse puissent faire croire le contraire.

Les bottes! vont s'écrier nos lecteurs. Est-ce que, par hasard, votre héroïne

serait *bloomériste*? A-t-elle donc la fantaisie de s'habiller en homme, à l'instar de madame George Sand?

Oui. Mais rassurez-vous, lecteurs, c'est pour un motif tout contraire.

En vertu même du genre de peinture dont elle a fait choix, mademoiselle Bonheur est obligée de courir les campagnes, de pénétrer dans les fermes, de voir les marchés. Elle fréquente nécessairement les pâtres, les valets de labour, les maquignons.

Sous la robe, elle aurait eu à craindre mille grossièretés, au lieu que, sous les habits d'un jeune homme, elle rencontre chez ce peuple rustique bienveillance, admiration naïve, et, pour tout danger, par-

fois, l'œil en coulisse d'une jeune fermière.

Rosa ne dépasse jamais les fortifications de Paris sans ce déguisement masculin.

A la ville seulement elle prend le costume de son sexe.

Tout dans sa parure est d'une simplicité rare.

Elle fait tailler son corsage en veste et ne l'orne d'aucune dentelle ni d'aucune broderie. Ces chiffons délicats et futiles dont les autres femmes sont avides ne tentent pas sa coquetterie.

La sévère artiste ne les admet en aucune circonstance.

Presque toujours elle porte un chapeau dépourvu de garniture et trop grand pour

sa tête. Il retombe sur son cou, faute de cheveux pour le retenir.

Avare de son temps, Rosa Bonheur se dispense des soins méticuleux qu'exige la chevelure des femmes; elle se fait tondre à la Titus, et trouve cela beaucoup plus commode lorsqu'il s'agit d'endosser la redingote et de coiffer la casquette ou le chapeau rond.

Dans la rue, elle a complétement les allures d'un homme. Impossible de deviner son sexe.

Elle marche très-vite et d'un pas ferme, baissant la tête, ne regardant personne, et toujours sous l'empire de quelque préoccupation. Deux gros chiens, l'un à

sa droite, l'autre à sa gauche, l'escortent dans chacune de ses sorties.

Le déguisement masculin de Rosa lui rend des services; mais il lui amène aussi de temps à autre quelques aventures bizarres.

Un jour qu'elle rentrait d'une excursion champêtre, on lui annonce qu'une de ses amies est tombée malade.

Inquiète, et ne voulant pas même perdre cinq minutes à passer une robe, elle court chez la jeune personne et se dispose à lui prodiguer tous les soins qu'exige son état de souffrance.

Sur les entrefaites arrive le médecin; qu'on avait fait appeler.

C'était un Esculape d'une discrétion rare.

Trouvant mademoiselle Bonheur, qu'il prend naturellement pour un homme, assise au bord du lit de sa camarade, et les voyant en train de s'embrasser avec tendresse, il se retire au plus vite, laissant paraître sur ses lèvres le sourire mystérieux d'un visiteur délicat qui ne veut en aucune façon troubler la joie d'un tête-à-tête.

— Ah! mon Dieu! s'écrie la malade, qu'a donc le docteur, et pourquoi se sauve-t-il ainsi?

— Je n'en sais rien, dit Rosa, fort surprise elle-même. Est-ce que je lui ai

fait peur ? Je n'ai pourtant point de moustaches.

— Non, mais tu as un habit d'homme, et il t'a vue m'embrasser. Cours après lui, ma chère, et ramène-le bien vite Miséricorde ! il va croire que je reçois des amoureux !

Rosa descendit précipitamment quatre étages et put rejoindre le trop discret médecin sous la porte cochère.

Elle le ramena dans la chambre de la malade.

— Mais, dit celle-ci, pourquoi donc avez-vous pris la fuite, docteur ? Pensez-vous que la présence de mademoiselle rende inutiles vos prescriptions et me guérisse de la fièvre ?

— Ah! balbutia notre Esculape étonné, monsieur....

— N'est pas un homme! interrompit en riant la malade. J'en suis désolée pour vos soupçons. Permettez-moi de vous présenter, en paletot, ma plus chère camarade d'enfance, mademoiselle Rosa Bonheur, dont vous aimez tant les tableaux.

Une autre aventure eut lieu dans la maison qu'habite aujourd'hui notre héroïne.

C'était le jour même de l'emménagement.

Rosa, partie de très-bonne heure pour aller peindre dans la campagne, arriva dans son nouveau domicile comme les

ouvriers y apportaient les derniers meubles.

Fatiguée de sa course, elle prend le parti de s'asseoir sur les marches de l'escalier en attendant qu'on lui laisse le passage libre.

Voyant près d'eux un jeune homme en blouse qui les regarde et se croise les bras, les emménageurs s'écrient :

— Tiens, ce fainéant!... Donnez-lui donc un fauteuil!... Allons, haut le pied, marquis de la paresse, et vite un coup de main!

Rosa se prend à rire et se lève pour les aider à transporter une lourde armoire à glace.

Mais ses forces trahissent sa bonne volonté.

— Quel fichu gamin!... ça n'a pas plus de vigueur qu'une puce!... Va-t'en! crièrent les emménageurs.

Un instant après, voyant Rosa pénétrer dans l'appartement à leur suite et y donner des ordres, après avoir repris ses vêtements féminins, ils se confondirent en excuses.

La jeune artiste récompensa par un double pourboire une méprise qui l'avait flattée.

Rosa Bonheur est très-distraite.

Elle peint chez elle, vêtue d'une robe assez grossière et chaussée de mauvaises pantoufles jaunes.

Plus d'une fois il lui arrive de sortir sans remarquer la négligence de son costume, ou bien elle ne s'aperçoit de sa distraction que beaucoup trop tard.

Ceci nous rappelle une anecdote racontée par un peintre de ses amis.

On devait donner au Théâtre-Français la première représentation d'une pièce curieuse.

Quelqu'un propose un fauteuil de balcon à mademoiselle Rosa Bonheur. Elle refuse; mais on insiste.

Elle finit par accepter.

Jusqu'au moment de partir, elle ne songe pas à sa toilette et continue de peindre. L'heure arrive. Une voiture est

à la porte; on lui annonce que tout le monde l'attend.

— C'est bien, dit-elle; me voilà !

Jetant palettes et pinceaux, elle campe à la hâte un chapeau sur sa tête et monte en voiture.

Les personnes de sa compagnie n'osent pas lui représenter que sa mise a trop de négligence. On arrive au théâtre, et chacun s'installe au balcon.

Rosa se trouve placée à la gauche d'un monsieur fort élégant, que sa toilette effarouche.

Ce monsieur la toise du haut en bas; il se recule avec affectation, sans que notre héroïne distraite comprenne ses airs dédaigneux.

Pendant l'entr'acte, il quitte son fauteuil, cherche l'ouvreuse et lui dit :

— Vous vous êtes trompée sans doute en plaçant dans notre voisinage une femme en savates et à la robe tachée d'huile. C'est intolérable! Faites-la sortir.

— Impossible, monsieur, répond l'ouvreuse. Je n'ai pas le droit de renvoyer des personnes qui ont payé leur place.

Une discussion s'engage. Laurent, conservateur du théâtre, intervient.

— Qu'est-ce donc? demande-t-il en s'approchant. De quoi se plaint monsieur?

— Je me plains d'être placé au balcon de la Comédie Française à côté de gens qui tout à l'heure vont manger du veau

froid en famille ! répond avec un accent de colère notre élégant personnage.

« — Du veau froid ? murmure Laurent confondu.

— Oui, monsieur, du veau froid, comme cela se pratique à Lazari.

Le conservateur avance la tête à l'entrée des stalles, reconnaît en société de la voisine du plaignant un de nos peintres de genre les plus connus, échange avec lui quelques paroles rapides, et revient dans le couloir.

— Votre nom, s'il vous plaît ? dit-il au monsieur bien mis.

— Que vous importe mon nom ?

— Permettez !... Il s'agit d'une offense

brutale dont l'administration ne se rendra pas responsable, surtout envers la personne dont vous repoussez le voisinage.

— Ah! quelle est donc cette personne si digne d'égards?

— C'est mademoiselle Rosa Bonheur.

— Vous vous moquez de moi, monsieur!

— Nullement, je vous assure. Cette dame en savates et à la robe tachée d'huile est bien l'auteur du *Labourage*, du *Marché aux Chevaux* et de quelques autres chefs-d'œuvre. Votre nom?... Je vais à l'instant même la prier, de votre part, de quitter la salle.

— Oh! monsieur, grâce!... Dites-moi

que vous ne lui avez pas répété mes discours.

— Alors vous consentez à rester près d'elle ?

— Je suis dans la confusion, je vous le proteste.

— Nous avons encore une première loge vacante. Désirez-vous que je l'offre à mademoiselle Bonheur ? Sa toilette jure effectivement d'une manière scandaleuse auprès de la vôtre.

Laurent vengeait la grande artiste.

Il ne crut pas devoir trop punir la sottise du monsieur bien mis, qui disparut et ne rentra pas au balcon.

Rosa Bonheur habite rue d'Assas, pres-

que au coin de la rue de Vaugirard, dans le seul quartier de Paris peut-être où se trouvent encore des jardins et où l'avalanche des moellons n'ait pas renversé les arbres.

Elle demeure là dans un petit cottage, tout gracieux et tout verdoyant. Quelques plates-bandes semées de fleurs le séparent de la rue.

Vous entrez. Un singe favori vous accueille sur le perron par des gambades et des grimaces.

Le rez-de-chaussée se compose d'une salle à manger et de trois chambres à coucher, fort modestes dans leur ameublement.

Un domestique vous annonce et vous

fait monter au premier étage, à l'atelier de mademoiselle Bonheur, par un escalier soigneusement recouvert de tapis d'Aubusson.

Cet atelier, tendu en velours vert, offre une abondance de meubles coquets, où le choix délicat d'une femme se révèle tout d'abord. Néanmoins les panoplies fixées aux murs nous semblent une ornementation bizarre et déplacée.

La pièce forme salon.

Rien de plus brillant, de plus net et de plus propre. On se mire dans le parquet.

Pendant six jours de la semaine, l'entrée du sanctuaire est à peu près interdite à tout le monde.

Il ne s'ouvre que le vendredi, jour de réception.

Tout en vous faisant le plus aimable accueil, tout en vous adressant des questions ou en répondant aux vôtres, Rosa Bonheur travaille.

— Vous me permettez, n'est-ce pas, de reprendre mon pinceau? vous dit-elle après l'échange des premières politesses. Nous causerons tout de même.

Dès six heures du matin elle se lève, et ne cesse de peindre que pour dessiner, quand le jour tombe.

Elle se montre infatigable.

A une heure après minuit seulement elle quitte son crayon.

Pendant cette longue période de travail, elle aime à entendre de la musique ou une lecture.

On nous affirme que George Sand est son auteur de prédilection. Ceci nous semble trop curieux pour que nous ne cherchions pas à l'expliquer.

Mademoiselle Bonheur, chacun s'accorde à le dire, est d'une angélique pureté d'âme.

Quelle satisfaction de l'intelligence ou quel enseignement du cœur cherche-t-elle dans ces livres d'une immoralité si flagrante? Évidemment elle cède au charme irrésistible du style, parce qu'elle sent que le poison des idées n'a sur elle aucune in-

fluence et que le danger ne doit pas l'atteindre.

Mais elle est la seule femme peut-être à laquelle il soit permis de les lire.

Ne suivez son exemple que si vous possédez sa haute et sévère raison : vous feriez naufrage là même où sa barque a vogué sans crainte.

Rosa Bonheur n'a connu que deux sentiments, son amour sans bornes pour son père et sa famille, et sa passion pour l'art, également sans bornes.

Décidée à ne pas contracter mariage, elle repousse impitoyablement ceux qui aspirent à sa main.

Qu'ils soient artistes ou hommes du

monde, ils en sont pour leurs soupirs, et, quand ils la conjurent de renoncer à cette inflexible détermination :

—A quoi songez-vous? répond-elle. Suis-je propre à faire une femme? Non. Je reste avec mes brosses et mes pinceaux. Pour Dieu, cessez de me tenir de pareils discours, ou nous ne pourrons même plus rester amis !

Jamais on ne l'a vue encourager, même une heure, les espérances de personne ; jamais elle ne se joue d'une affection qu'elle ne partage pas, ainsi que le font sans remords presque toutes les personnes de son sexe, vouées par nature aux instincts de la coquetterie. Lorsque les louanges qu'on lui adresse sont excitées par un enthou-

siasme suspect de ferveur amoureuse, au lieu de les savourer avec égoïsme, elle y met au plus vite un terme et change l'entretien.

Rosa Bonheur vit familièrement au milieu du monde artiste, qui a la réputation d'être fort peu collet-monté.

Toutefois, ceux qui gazent le moins leur conduite et leurs discours lui prodiguent des marques de respect sincères.

Un des plus débraillés, le musicien Schann, qui a posé dans la *Vie de Bohème*, pour le fameux type de Schaunard, a dit de mademoiselle Bonheur :

« C'est l'ascète du travail et de la vertu. »

En effet, jamais femme ne s'est trouvée en rapport avec plus grand nombre d'hommes, et ne s'est astreinte aux lois d'une plus irrévocable continence.

Notre héroïne a fait de nombreux voyages. Elle voudrait connaître toutes les prairies, toutes les montagnes, tous les bois et tous les ruisseaux de la terre. Tour à tour elle a parcouru les Pyrénées, l'Espagne et les provinces les plus pittoresques de la France.

Il est rare que de ses excursions elle rapporte beaucoup de croquis ou d'esquisses.

Rosa, comme Claude Lorrain, se fie à la puissance et à la sûreté de sa mémoire.

En ce moment, elle se propose d'aller

en Écosse, afin d'y composer un grand tableau. Mais, dans son impatiente ardeur, elle n'attend pas qu'elle soit arrivée au milieu des Highlands. D'avance elle veut essayer ses forces, et l'on trouve déjà dans son atélier cinquante ébauches de paysages qu'elle n'a jamais vus.

Rosa Bonheur a pour lectrice ordinaire mademoiselle Micas, une de ses amies intimes. Elles vivent en sœurs dans le même logement et ne se quittent jamais.

Sans mademoiselle Micas, la demeure de l'artiste serait livrée à l'abandon.

Complétement absorbée par son travail, Rosa est incapable des moindre soins domestiques, et ce défaut, si c'en est un chez elle, est poussé si loin, que très-sou-

vent on est obligé d'employer la force pour l'arracher de son chevalet, à quatre heures de l'après-midi, et la faire déjeuner.

Mademoiselle Micas est une femme de trente-six ans, d'une apparence assez maladive, et portant sur son visage le cachet d'une grande bonté.

Elle suit Rosa dans toutes ses excursions.

Cette personne, à la mine chétive et frêle, est douée d'une faculté singulière : elle parvient à dompter, par la seule force du rayon visuel, tous les animaux que son amie veut peindre.

Dans la campagne, elle aborde le taureau le plus dangereux, le regarde d'une certaine manière pendant quelques se-

condes, le magnétise, puis le saisit intrépidement et lui fait prendre toutes les attitudes possibles.

L'animal, devenu docile, pose aussi longtemps que Rosa le désire.

Une fois, néanmoins, un bouc faillit tuer mademoiselle Micas à coup de cornes. Il lui déchira ses vêtements et la renversa; mais elle parvint à le maîtriser, non par le moyen de ses faibles muscles, mais par la puissance du regard, après une lutte qui dura près d'un quart d'heure.

Aujourd'hui notre héroïne a presque réalisé son rêve de jeunesse.

Elle possède, rue d'Assas, un joli commencement de ménagerie : deux chevaux, cinq chèvres, un bœuf, une vache, des

ânes, des moutons, des chiens et des oiseaux, sans compter une basse-cour composée de sujets fort rares et fort intéressants.

Mademoiselle Bonheur étudie les mœurs de ses animaux. Elle aime à faire leur histoire, ou plutôt leur apologie.

En ce moment elle peint une toile où se trouvent plusieurs ânes, et déclare que ces quadrupèdes, traités avec un si profond dédain, sont des êtres complétement méconnus.

Son cours d'histoire naturelle est fort curieux à entendre.

On ne saurait dire avec quelle originalité piquante elle le débite. Ce gracieux professeur intéresse, éblouit, et devient

poète en expliquant le caractère et les mœurs de ses sujets de prédilection.

Rosa Bonheur a dans le dialogue beaucoup de vivacité, beaucoup de verve, jointes à une grande profondeur de jugement et à une délicatesse exquise dans les idées.

Ses récits sont pleins de finesse.

Elle sait manier le sarcasme et faire vibrer la corde ironique sans jamais blesser son interlocuteur.

Dans les premiers mois de 1849, elle eut le chagrin de perdre son père. Le vieux Raymond mourut d'une attaque de choléra. Depuis deux ans il avait été nommé directeur de l'école communale de dessin

pour les jeunes filles, située rue Dupuytren.

Rosa l'assistait dans ses fonctions. Elle contribua beaucoup à relever cette école.

Après la mort de son père, elle devint directrice en titre ; mais c'est sa sœur Juliette, aujourd'hui madame Peyrol, qui gouverne et conduit les classes.

Mademoiselle Bonheur ne paraît à la rue Dupuytren qu'une fois la semaine.

Pour les élèves, c'est le grand jour, le jour au rire, aux larmes, aux émotions. Grandes et petites filles attendent la célèbre artiste avec une impatience visible. On se demande ce que va dire, ce que va faire mademoiselle Rosa.

Dès que son pas ferme résonne au seuil de la classe, le silence le plus religieux s'établit.

La directrice passe rapidement sa revue.

Elle donne à chaque élève un avis, toujours écouté comme un oracle, attendu qu'elle enseigne d'une façon merveilleuse.

D'un ton bref, elle gourmande les plus maladroites.

Même à celles qui la contentent on ne lui entend jamais dire :

« C'est bien ! »

Le sévère professeur semble fuir toute espèce d'expansion, gouvernant sa classe

avec la brusquerie et la rudesse d'un grognard qui montre l'exercice à des conscrits.

Rosa ne supporte pas la vue d'un mauvais dessin.

— Vous feriez mieux, mademoiselle, d'aller raccommoder des bas chez votre mère ! dit-elle à l'élève dont le crayon persiste dans ses négligences ou ses maladresses.

Il faut très-peu de chose pour faire pleurer une femme, et il faut moins que rien pour faire pleurer une jeune fille.

Aussi presque toujours la coupable éclate en sanglots.

Mais l'inexorable directrice ne la con-

solé pas dans l'humiliation de son orgueil. Elle lutte contre l'attendrissement qui la gagne, passe outre, et fait rire toute la classe par quelque saillie inattendue.

L'élève désolée essuie ses pleurs, et rit comme ses compagnes.

Une fois, plusieurs des *grandes* s'imaginèrent d'imiter la directrice et de porter les cheveux à la malcontent.

Elles croyaient ainsi lui faire leur cour.

— Bonté divine, mesdemoiselles! que vous êtes laides! dit Rosa. Ce n'est point ici une classe de garçons. Tâchez, je vous prie, de rester de votre sexe!

Avec ses parents mademoiselle Bonheur se montre aussi tendre et aussi affectueuse

qu'elle semble l'être peu dans ses visites à la classe de la rue Dupuytren.

Sa belle-mère¹ est traitée par elle avec des égards infinis et un respect qui ne se dément jamais.

Rien, du reste, n'est comparable à l'union qui règne dans cette famille.

Auguste a épousé une nièce de madame veuve Bonheur, et M. Peyrol, le mari de Juliette, est un fils du premier lit de sa belle-mère. Isidore, qui promet à la France un sculpteur distingué, n'a pas encore pris femme.

Tous vivent ensemble dans la maison où se tient la classe.

¹ Raymond Bonheur avait convolé en secondes noces.

Rosa elle-même y a une chambre.

Les dernières grandes œuvres offertes par mademoiselle Bonheur à l'admiration du public sont le *Marché aux Chevaux* et la *Fenaison*. Pour exécuter la première de ces peintures, toile immense où elle déploya une vigueur de pinceau qu'on ne lui avait point connue jusqu'alors, elle se livra, dix-huit mois durant, aux études les plus consciencieuses.

Vêtue d'une blouse, elle se rendait, deux fois la semaine, au marché aux chevaux.

Elle avait toutes les allures d'un rapin de premier choix.

— Allons, viens par ici, *petiot !* lui dit un jour un vieux Normand, qui lui écrasa presque l'épaule d'un coup de sa rude

main. Tu vas voir la superbe bête ! Fais le portrait de mon cheval, et je te paye un canon.

Rosa fit le portrait.

Seulement elle eut une peine extrême à se défendre de la récompense promise.

Le gouvernement acheta, d'abord, à mademoiselle Bonheur, le *Marché aux Chevaux*; mais l'artiste, quelque temps après, put rentrer en possession de son œuvre, et la revendit à M. Gambart, éditeur anglais, pour une somme de quarante mille francs.

M. Gambart, homme de beaucoup de mérite, a fondé, à Londres, une exposition annuelle des œuvres d'art de la France.

Nos peintres nationaux y trouvent une grande ressource et un grand profit.

Albion raffole du talent de Rosa Bonheur[1]. Si elle voulait acquérir, en huit jours, une fortune considérable, la chose serait bientôt faite.

Elle n'aurait qu'à ouvrir ses cartons, qui renferment sept à huit cents croquis ou esquisses.

Or, en Angleterre, il n'est pas un bout de papier, crayonné par elle, qui, dans une vente artistique, ne monte, pour le moins, à la somme de cinq cents francs.

[1] L'Amérique elle-même, cette nation si réfractaire aux beaux-arts, a payé, l'an dernier, dix mille francs une toile que peu de personnes ont vue et qui représente une scène dans les Pyrénées.

Il en est beaucoup qui se vendraient plus de mille.

M. Gambart ayant exposé à Londres un seul dessin de notre héroïne, ce dessin fut disputé par cinquante amateurs et adjugé au prix de deux mille francs [1].

Rosa Bonheur sait à merveille le prix qu'on attache au moindre de ses coups de crayon. Cependant proposez-lui d'acheter une feuille de son album, elle vous répondra :

— Les croquis d'un artiste font en quelque sorte partie intégrante de lui-même. C'est là qu'il puise ses inspirations; il ne

[1] La célèbre artiste a fait le voyage de Londres, et l'aristocratie anglaise se disputa l'honneur de lui faire accueil.

doit jamais s'en séparer. Si je meurs et que ma famille soit pauvre, on vendra les miens pour elle; sinon, je les lègue d'avance à ma ville natale.

Ce langage peint notre héroïne.

Jamais on ne la voit sacrifier l'art ni ses droits immortels au culte du veau d'or.

Un riche Hollandais, visitant un jour son atelier de la rue d'Assas, la supplie de lui peindre, en deux heures, pour la somme de mille écus, une ébauche de quelques centimètres.

— Non, répond-elle, il m'est impossible de vous satisfaire : *je ne suis pas inspirée.*

Quel artiste se flattera d'avoir plus de

désintéressement et plus de conscience?

Une autre raison pour laquelle Rosa Bonheur n'atteindra jamais à une grande fortune, c'est la générosité dont chaque jour elle donne la preuve.

Sans cesse elle court au-devant de la souffrance; jamais elle ne rencontre l'infortune sans la secourir.

Tous ses amis et tous les artistes pauvres vous diront qu'elle oblige avec une discrétion rare, avec un élan de fraternelle sollicitude, avec une grâce parfaite, qui double le prix du service rendu¹.

¹ Vingt fois, avant que la vente de ses tableaux ne gonflât sa bourse, elle mit au Mont-de-Piété, pour venir en aide à des confrères dans la gêne, les médailles qu'elle avait conquises aux diverses expositions. Elle loge, rue Dupuytren, deux femmes âgées et pauvres qui furent autrefois ses concierges.

Quelques anecdotes encore à l'appui de la délicatesse et de la bonté de son cœur :

Une dame artiste, menacée de perdre la vue, s'adresse au comité des peintres. Plusieurs de nos pinceaux illustres apostillent sa requête. On lui accorde un secours de *dix francs*.

Humiliée jusqu'au fond de l'âme, la malheureuse femme ne sait si elle doit accepter ou non ; car la misère et la faim sont à sa porte.

— Refusez, lui fait dire mademoiselle Bonheur : la dignité de l'art l'exige !

En même temps elle décroche un petit tableau de la muraille de son atelier. Ce tableau, mis en loterie, procure une

somme considérable à l'artiste indigente.

Un jeune sculpteur, épris du talent de Rosa, met sous enveloppe un billet de Banque de cent francs, avec ces lignes :

« Mademoiselle,

« Voilà tout ce dont je puis disposer. Serez-vous assez aimable pour m'accorder en échange un croquis de votre main, de la dimension du billet? »

Le soir même il reçoit une esquisse estimée mille francs, et Rosa lui fait remettre son billet de Banque.

Nous aurions à citer une foule de traits du même genre.

Après l'Exposition universelle, on acheta la toile de la *Fenaison* pour le Luxembourg, et Rosa obtint une médaille de première classe, « l'auteur du tableau ne pouvant pas être décoré, » disait le rapport.

Cette impossibilité est de celles qui nous choquent.

On décore de la Légion d'honneur des religieuses et des vivandières : pourquoi donc exclure de la même récompense les femmes artistes qui ont, comme notre héroïne, un talent si incontestable, et surtout une vie si pure, un caractère si digne, une histoire si féconde en nobles actions, en bienfaisance et en vertu?

Que le pouvoir y songe et reste conséquent avec lui-même.

Le génie n'a point de sexe.

FIN.

VIENT DE PARAÎTRE

25 CENTIMES LA LIVRAISON AVEC GRAVURES

MÉMOIRES
DE
NINON DE LENCLOS

PAR

EUGÈNE DE MIRECOURT
Auteur des *Confessions de Marion Delorme*

2 volumes grand in-8° jésus, illustrés par J.-A. BEAUCE

Le succès obtenu par les *Confessions de Marion Delorme* nous décide à publier sans interruption un second ouvrage, qui en est, pour ainsi dire, le complément.

A l'étude si dramatique et si intéressante du siècle de Louis XIII, M. Eugène de Mirecourt va faire succéder l'étude du grand siècle, que mademoiselle de Lenclos a parcouru dans toute sa durée et dans toute sa gloire.

Nous allons retrouver ici, sous un autre point de vue et dans des circonstances différentes, beaucoup de personnages du premier livre, mêlés à de nou-

veaux drames et à des péripéties plus saisissantes peut-être. L'histoire de Marion Delorme finit à la Fronde ; celle de Ninon de Lenclos traverse une période de soixante années au delà, marche côte à côte avec le siècle de Louis XIV, en coudoie toutes les illustrations, tous les héroïsmes, et s'arrête au berceau de Voltaire.

Nous ne négligerons rien pour donner à cet ouvrage, comme au précédent, tout le luxe typographique possible, et les dessins des gravures continueront d'être confiés au spirituel et fin crayon de M. J.-A. Beaucé.

La publication aura lieu également, soit par livraisons, soit par séries, au choix des souscripteurs.

CONDITIONS DE LA SOUSCRIPTION

Les MÉMOIRES DE NINON DE LENCLOS, par Eugène de Mirecourt, formeront 2 volumes grand in-8°.

20 gravures sur acier et sur bois, tirées à part, dessinées par J.-A. BEAUCÉ, et gravées par les meilleurs artistes, illustreront cet ouvrage, qui sera publié en 60 livraisons à 25 cent., et en 10 séries brochées à 1 fr. 50 c. chaque.

Chaque livraison contiendra invariablement 16 pages de texte. Les gravures seront données en sus. — Une ou deux livraisons par semaine.

L'ouvrage complet, 15 fr.

ON SOUSCRIT A PARIS

CHEZ GUSTAVE HAVARD, LIBRAIRE-ÉDITEUR

15, RUE GUÉNÉGAUD,

Et chez tous les Libraires de la France et de l'Étranger.

PARIS. — IMP. SIMON RAÇON ET COMP., RUE D'ERFURTH, 1.

www.ingramcontent.com/pod-product-compliance
Lightning Source LLC
Chambersburg PA
CBHW071415220526
45469CB00004B/1293